当代写意画 唯美新视界

郭庆志

写意山水画精品集

An Impressionistic Style Landscape Painting Collection of
GUO QING ZHI

● 郭庆志 绘

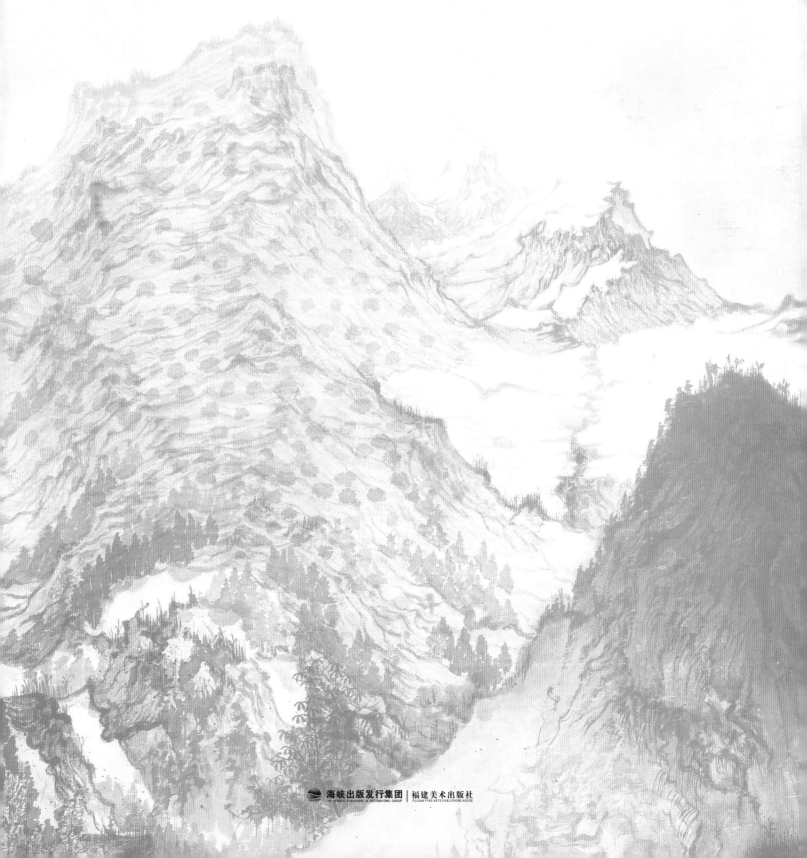

海峡出版发行集团 | 福建美术出版社
THE STRAITS PUBLISHING & DISTRIBUTING GROUP | FUJIAN FINE ARTS PUBLISHING HOUSE

郭庆志

安徽萧县人。中国美术家协会会员、安徽省青年美术家协会理事、安徽摄影家协会会员、北京京徽画院常务副院长、上海工程大学艺术研究院研究员、文化部艺术发展中心中国画创作研究院特聘画家。

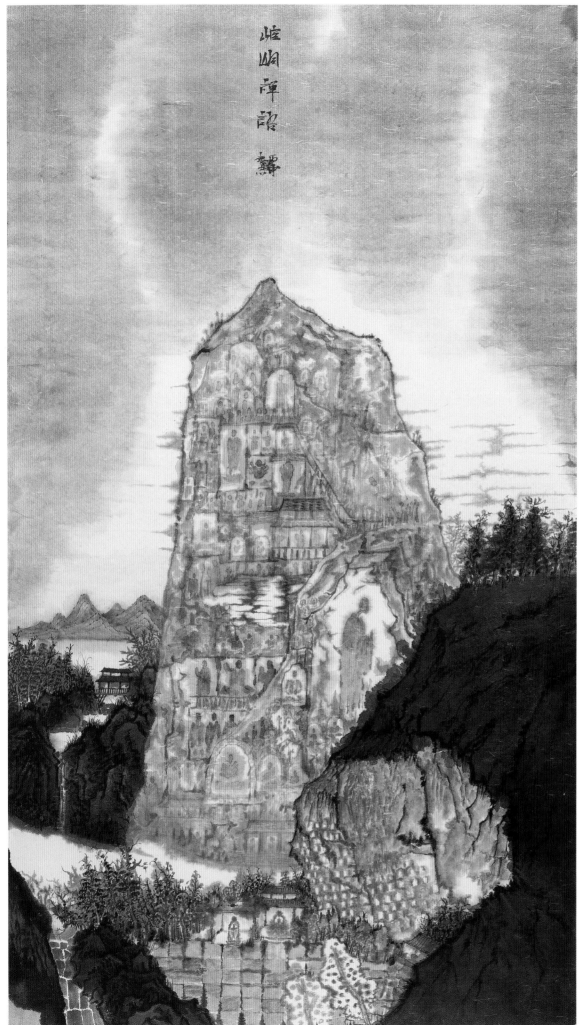

崆峒禅语　90×180cm　2016

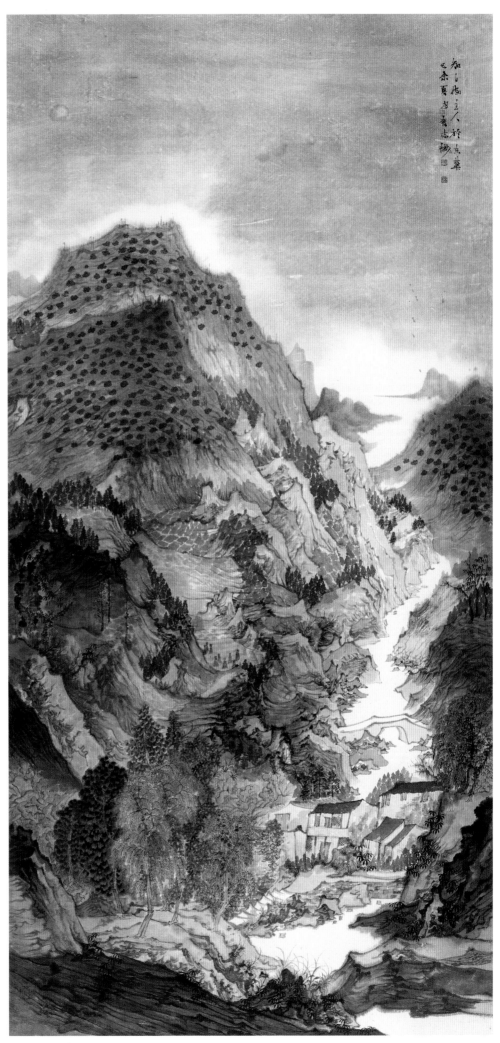

蜀境幽韵　120×240cm　2015

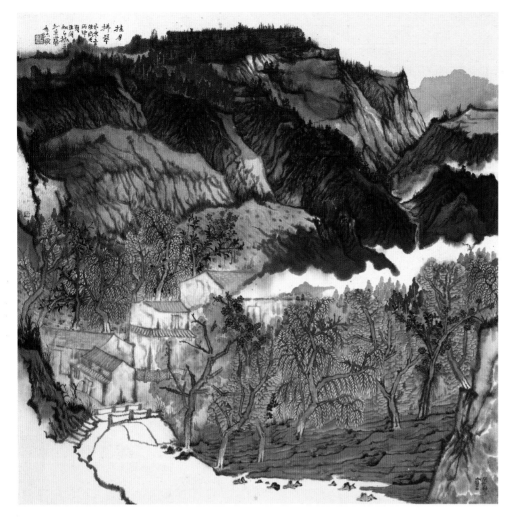

挂月拂翠　120×120cm　2016

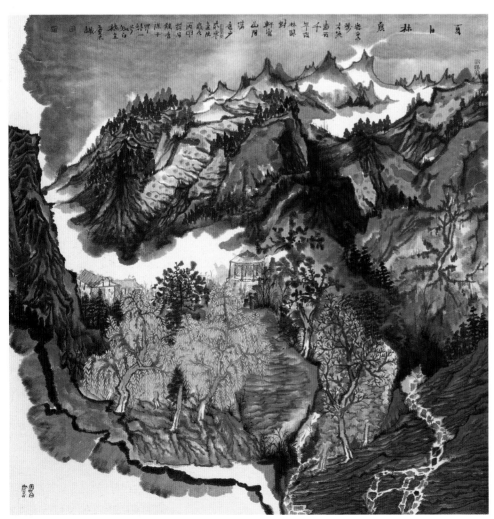

夏日林泉　120×120cm　2016

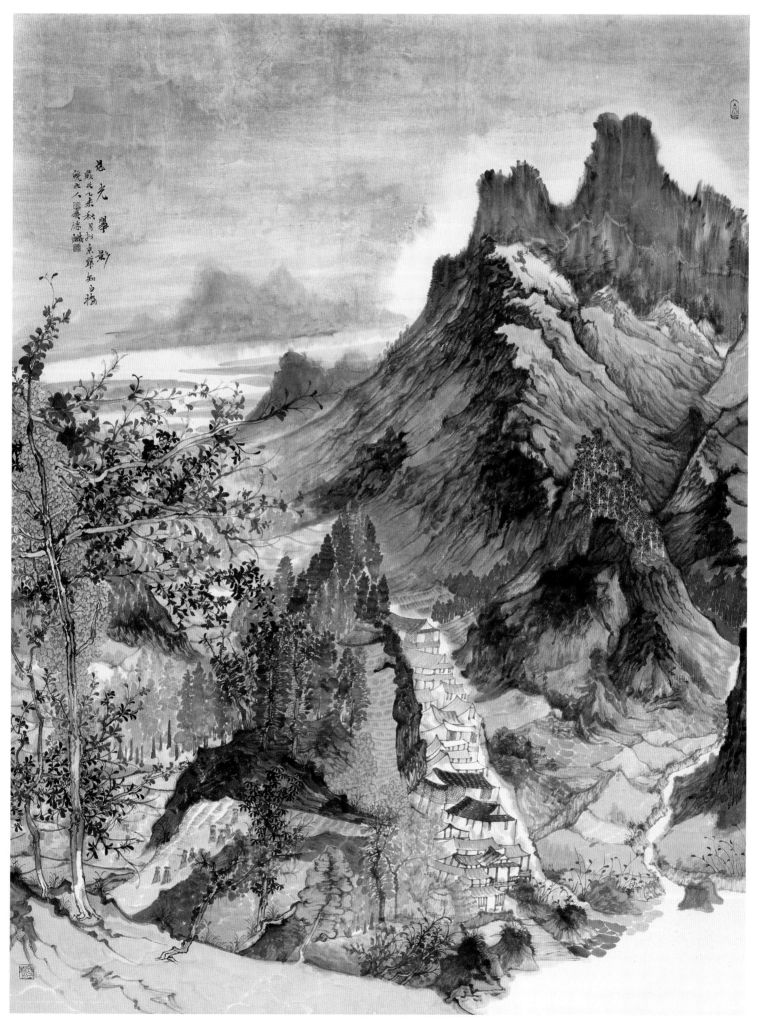

晨光翠影　140×200cm　2015

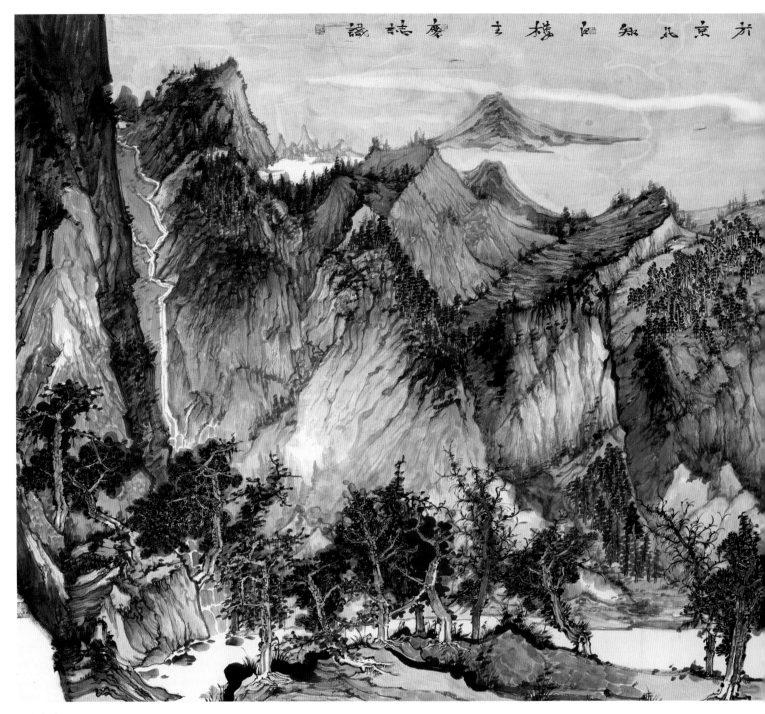

大山春晓　150×400cm　2014

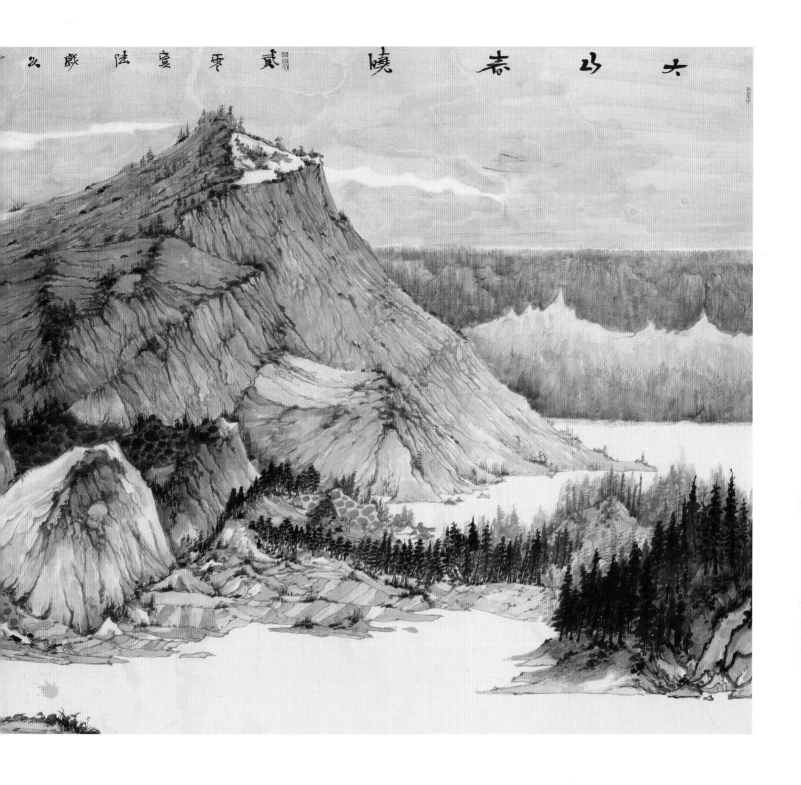

大山春晓 贰零壹零 陆 严 之

郭庆志对传统的认识与理解，使他得心应手的把握了意象的笔墨转换与笔墨审美价值的独立表现，并以"离其迹而合其道"的写意理念，给山水意象、笔墨表现、符号整合、虚实关系等，以浑化自然、万物同行的浑茫与实美之感。作品中既有疏离远近的对应变化，又有通融和谐的气韵精神。

文／徐恩存（节选自"'看山不是山'——郭庆志的山水画"）

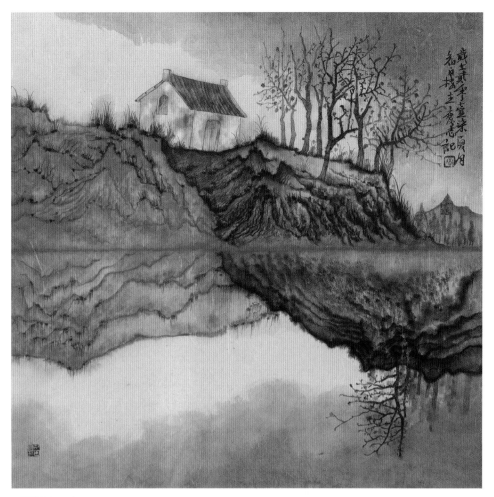

一面湖水·合　60×60cm　2017

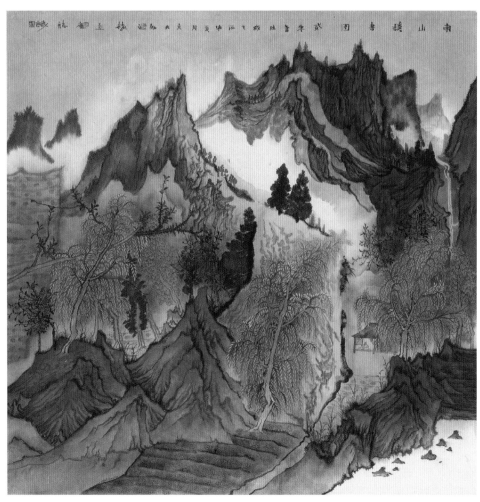

南山读书图　120×120cm　2016

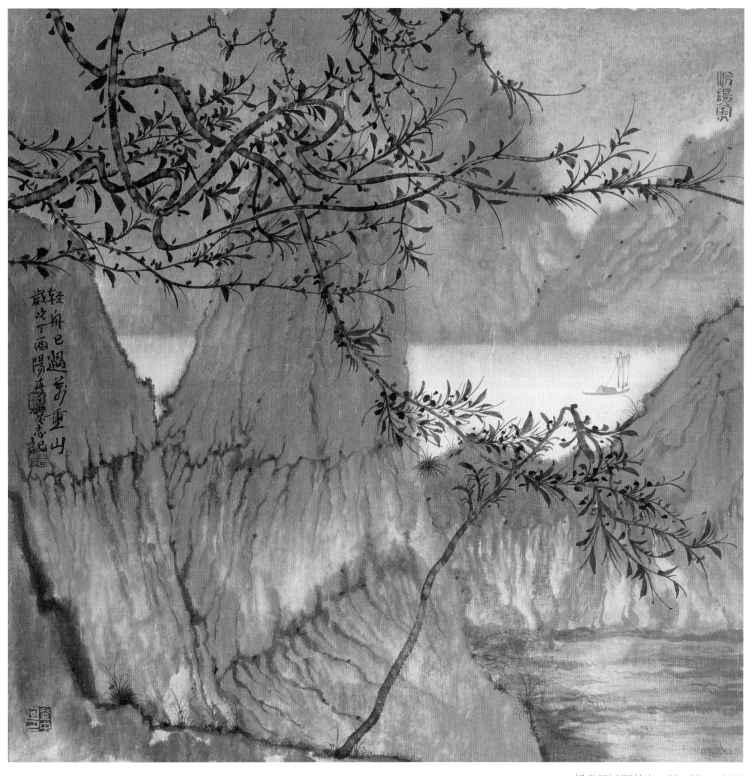

轻舟已过万丛山　60×60cm　2017

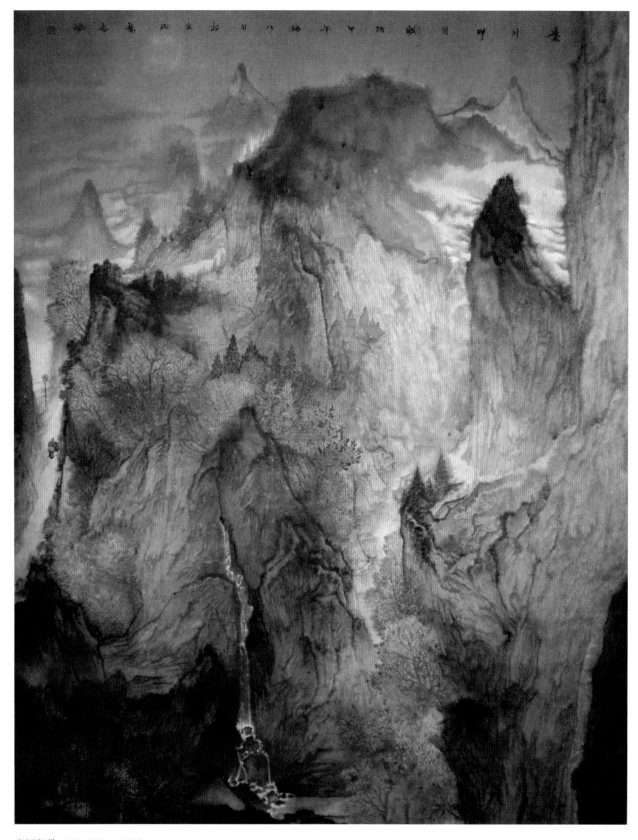

秦川印月 150×200cm 2015

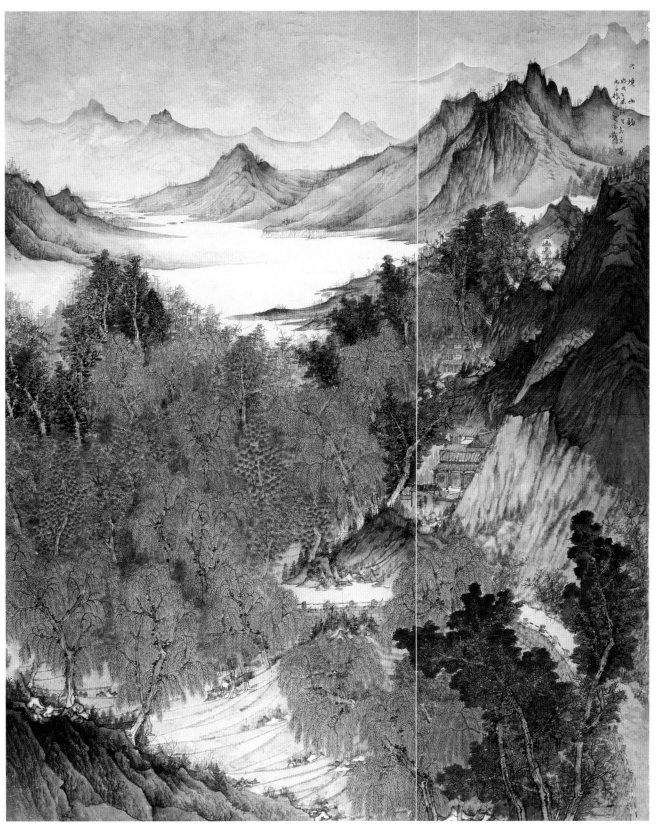

天境幽韵　150×200cm　2015

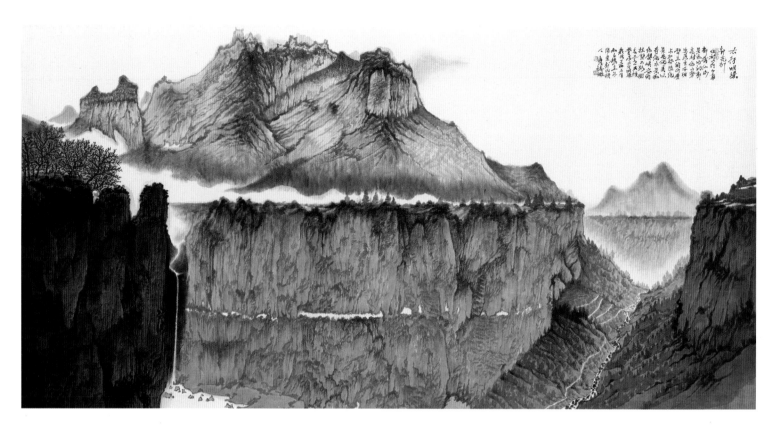

太行明珠　240×120cm　2017

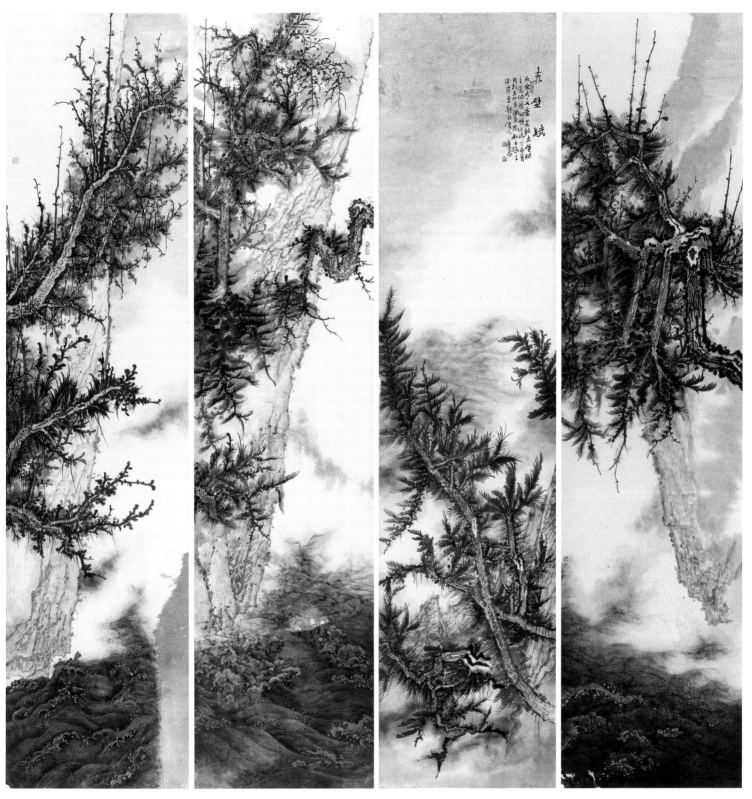

赤壁怀古　60×240cm　2017

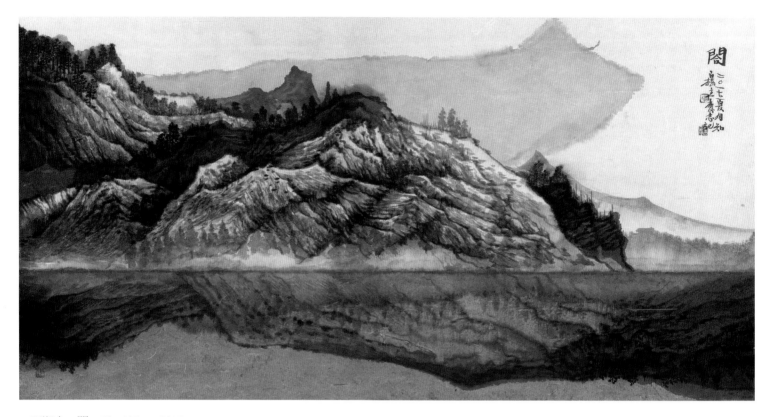

一面湖水・閣　60×120cm　2017

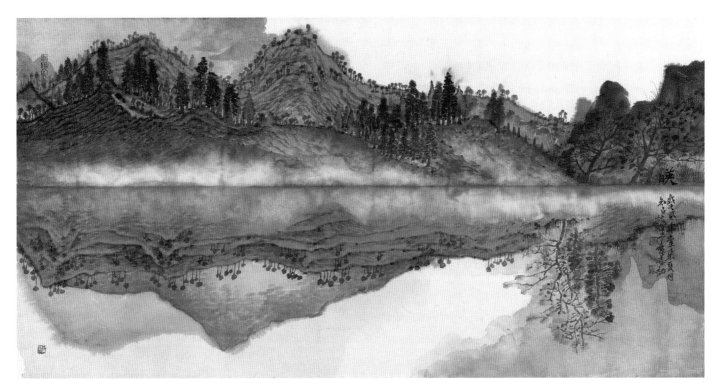

一面湖水 · 暎　60×120cm　纸本设色　2017

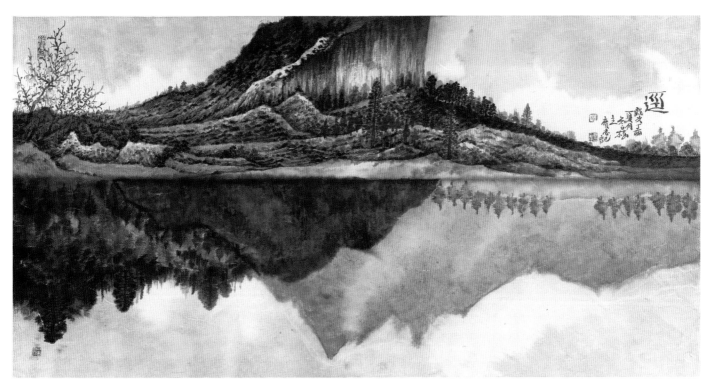

一面湖水 · 迻　60×120cm　2017

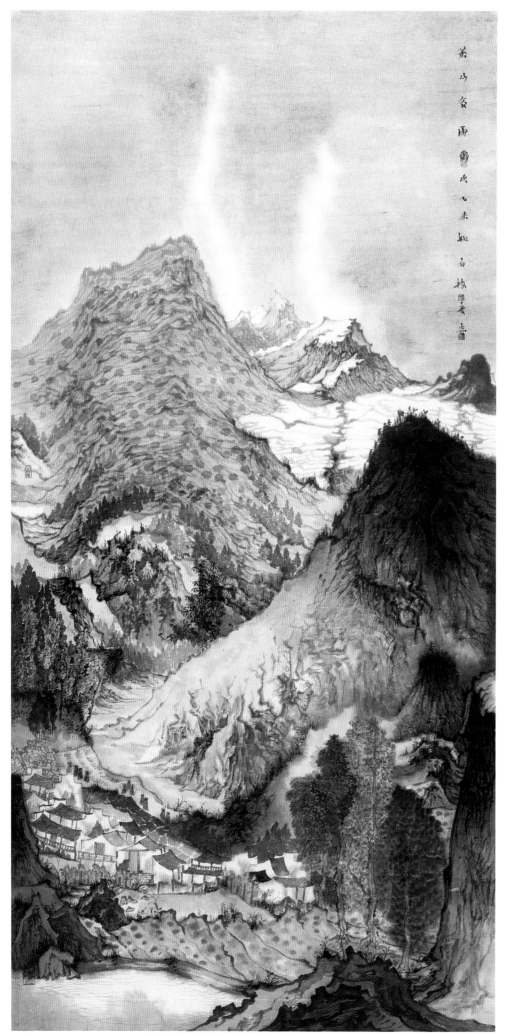

谷雨　120×240cm　2015

白云、溪泉、山峰、亭榭、草木、高士，这些来源于大自然的物象是山水画必不可少的参与者，在郭庆志以山水画表现的艺术语言中，往往见之于参与在其纸上山水的元素，来源于大自然的真实物象，再通过其艺术认知与情感注入的加工，从而在其纸上山水展现的崟崒深境中见"云无心以出岫"（陶渊明）的云天渺漫、"临源委萦回"（柳宗元）的溪泉奔泻、"天外三峰削不成"的峰谷奇妙、"结构依空林"（孟浩然）的亭榭楼阁、"冥冥孤高多烈风"的草木苍古、"屏山栏槛倚晴空"（欧阳修）的高士隐逸，点染郭庆志寄情于自己创造的纸上山水中闲适自得的境界，令观者悠然于一份情感境界中沉浸，正是在创作中侧重于自我内心感受的表达。

文／丁丁（节选自"我心——郭庆志的山水诗境"）

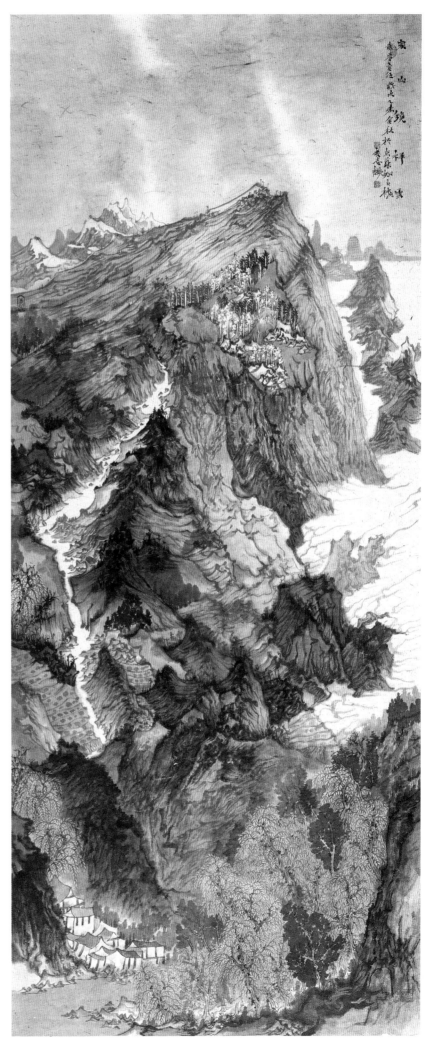

家山锁祥云　120×200cm　2014

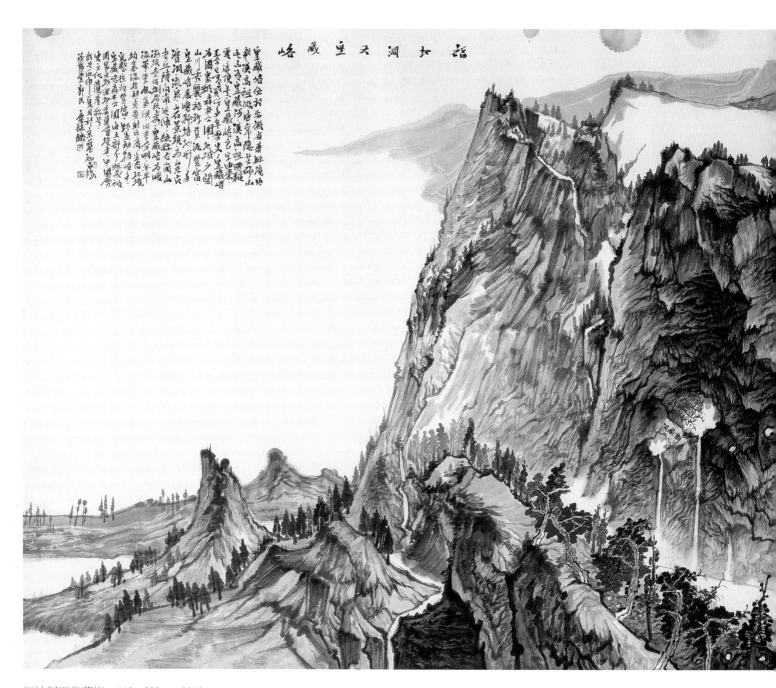

福地洞天皇藏峪　145×365cm　2016

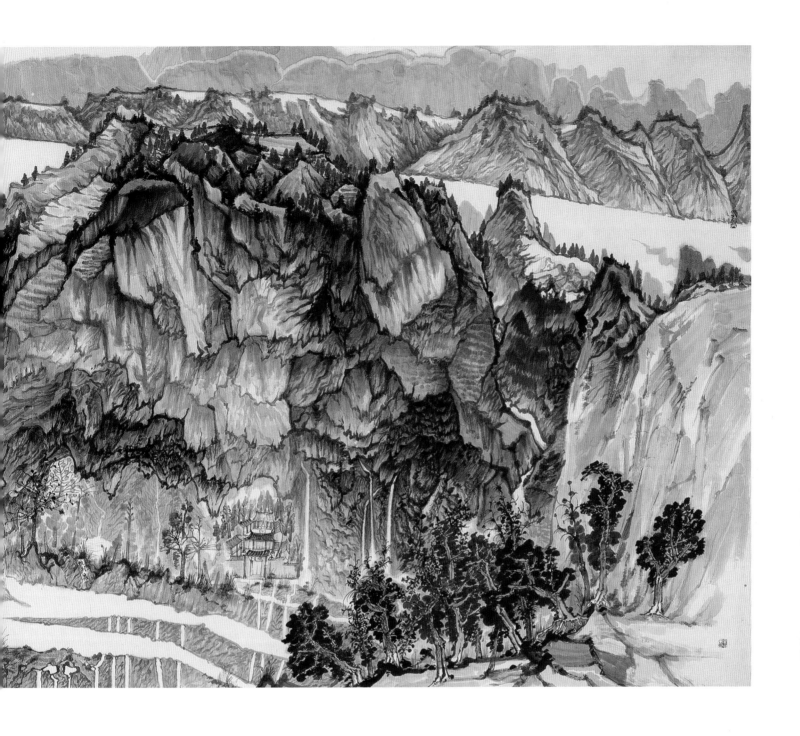

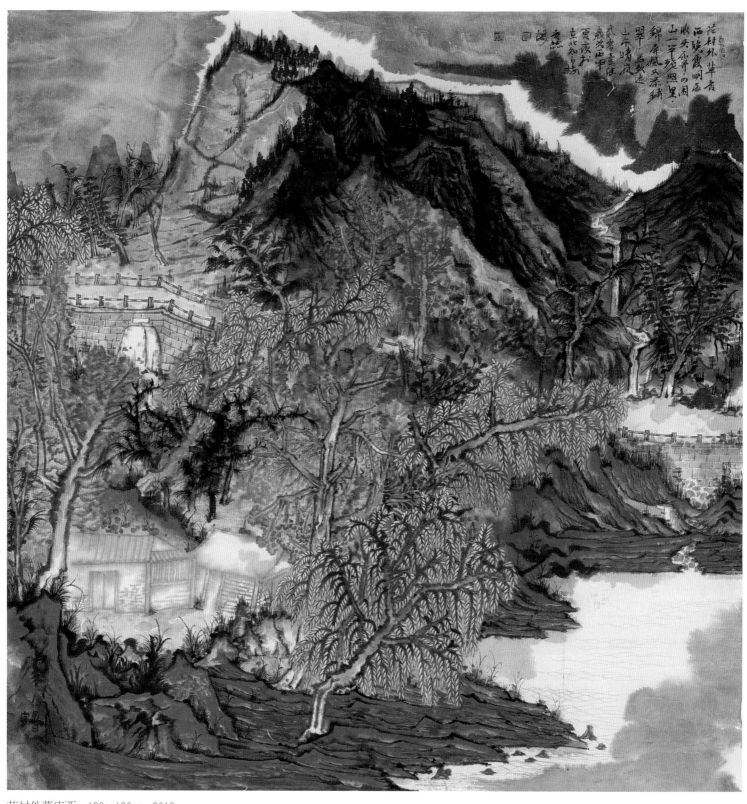

花村外草店西　120×120cm　2016

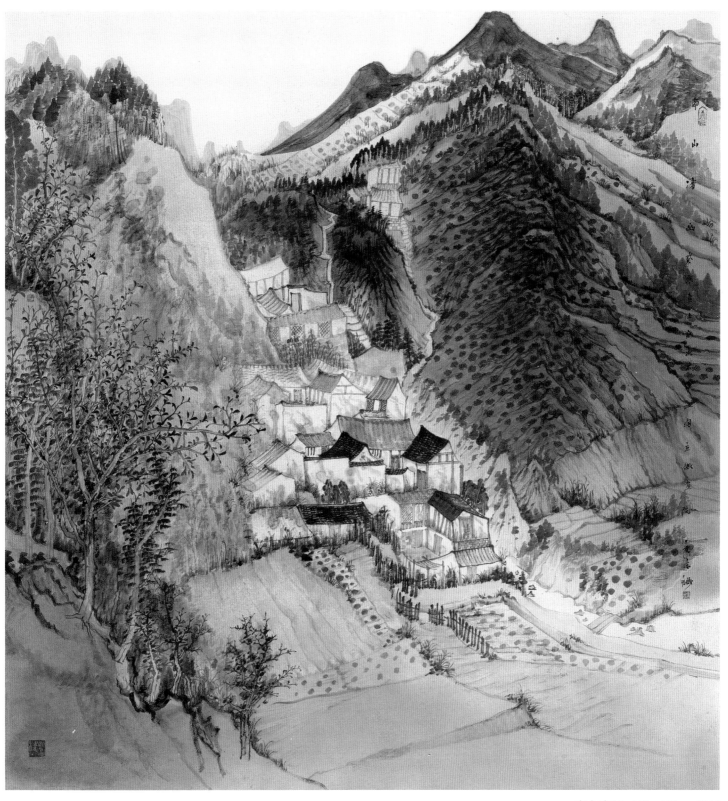

南山清幽 160×160cm 2016

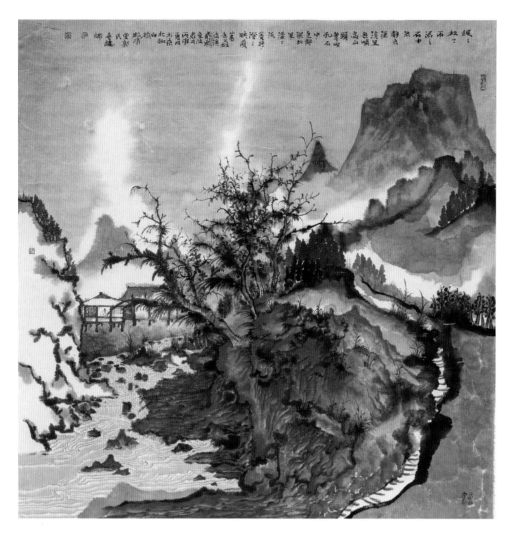

飒飒松上雨 120×120cm 2016

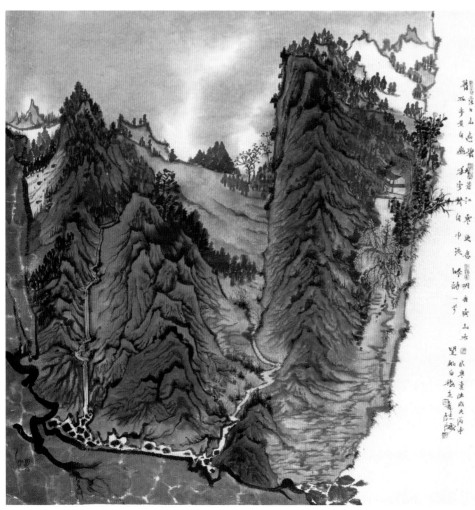

暮秋吟 120×120cm 2016

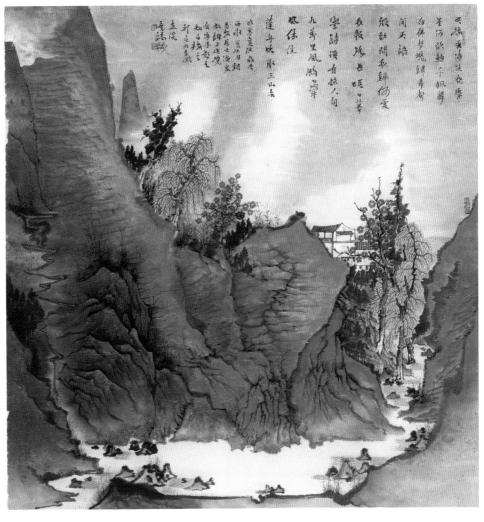

天接云涛连晓雾　星河欲转千帆舞　120×120cm　2016

小写意水墨作品中，画家极尽黑白关系和几何形体的山川意象演绎；在画法上颇具创意，山体多为线条勾勒的几何形体，或四边形、三角形、矩形等不规则的迭加、交叉、错位与倒置，用以造成山势起伏、错落、掩映的深邃、幽秘和森然曲折之感；而黑白灰的对比、映衬，则渲染着山水意象的生命情调；树木葱茏茂密，云烟漂移，万物生生不息，山势巍然，流水蜿蜒，画家汲取了传统"三远法"的方式，高远、深远、平远并用，营造了充盈浪漫而又理想化、形式化的山水意象，把幻觉、联想和诗意融入川流水之中，使之呈现为光影闪烁，层次递进的视觉效果。

文／徐恩存（节选自"'看山不是山'——郭庆志的山水画"）

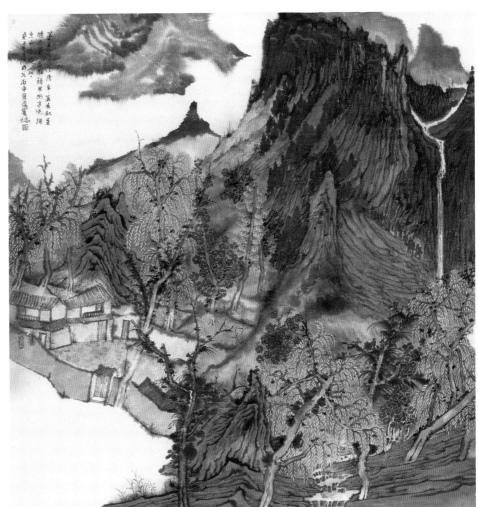

茅屋青山　120×120cm　2016

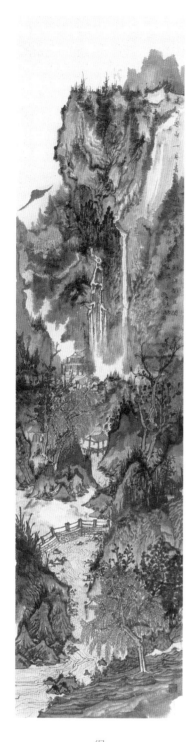

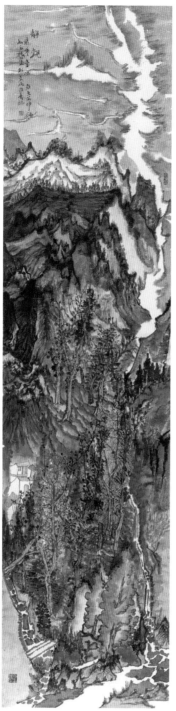

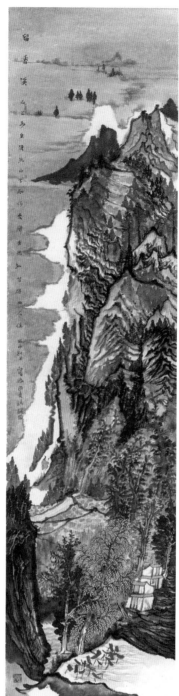

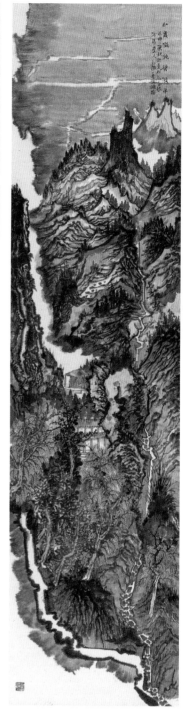

得闲且闲　　240×60cm　2016

静观　　240×60cm　2016

坐忘　　240×60cm　2016

红霞潋滟碧波平　　240×60cm　2016

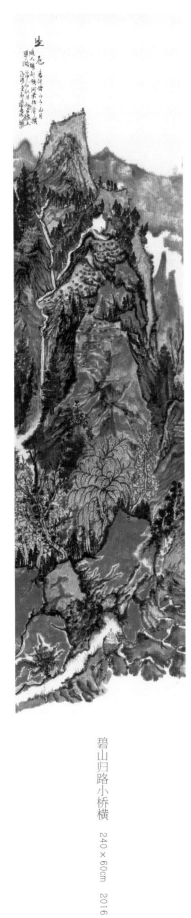

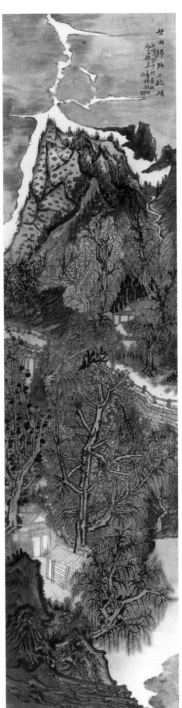

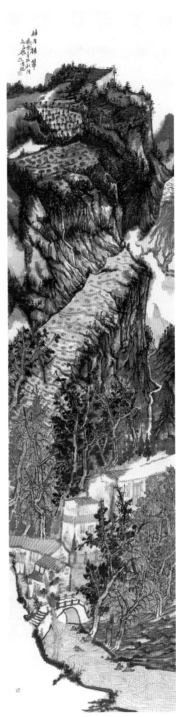

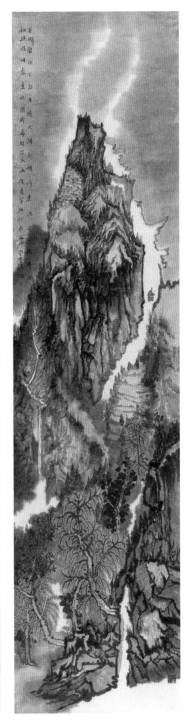

碧山归路小桥横　240×60cm　2016

留香溪　240×60cm　2016

挂月拂翠　240×60cm　2016

山月随人归　240×60cm　2016

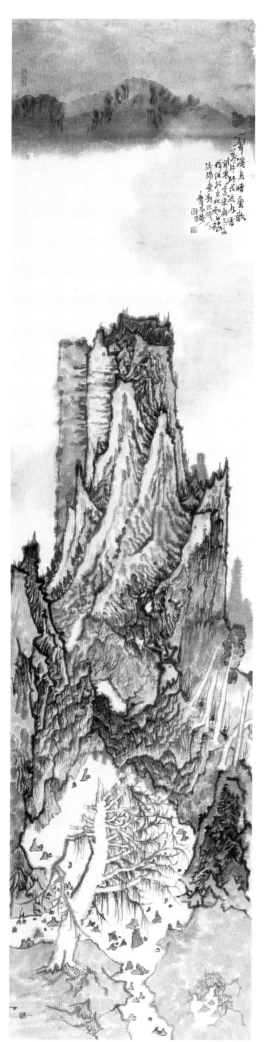

万片野花流水香　240×60cm　2017

而写生的益处更在于，中国传统山水画的一个特性便是找不到两张相同的作品，正如我们所说的大自然中找不到两片相同的叶子一样，因为我们的创作便是取法自然，创作自然。透过不同的视角，发现自然春光中山水不同的形象、气韵，如此不仅自然的艺术特性可以被无穷的发现，每一阶段的发现因为心中体悟的不同，被赋予了不同的特性与精神，这也造就了艺术作品的单一性与不可复制性。这次的苏州行，同学们在相同地域、时间所创作出的大量题材、对象类似，风格迥异、各有千秋的优秀作品也恰恰印证了此点。

文／郭庆志（节选自"写生的意义"）

記 誌慶佴夏申丙次戊陸言秉貳生寫村北寨

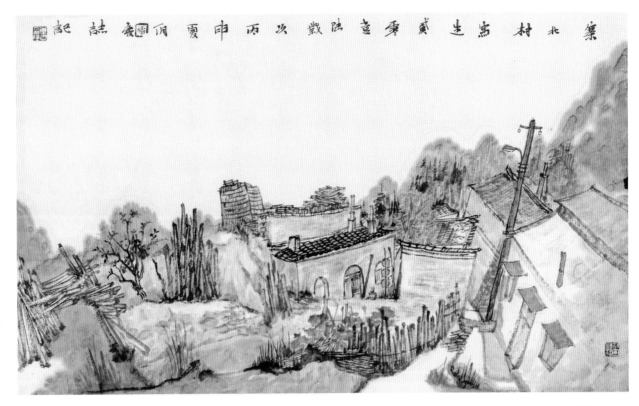

山西寿阳中艾写生

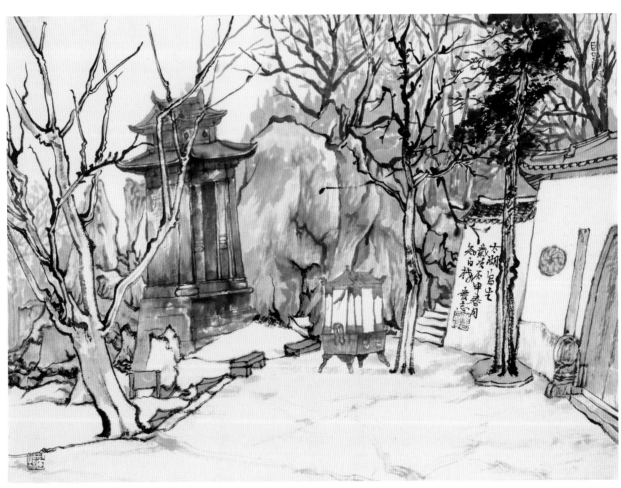

太湖写生

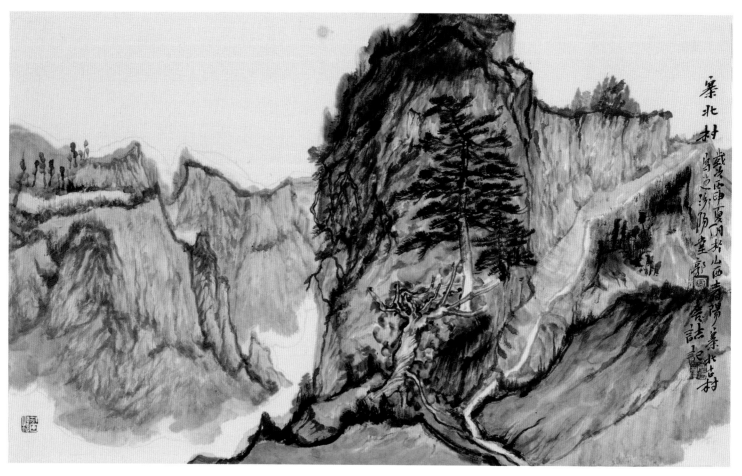

山西寿阳中艾写生

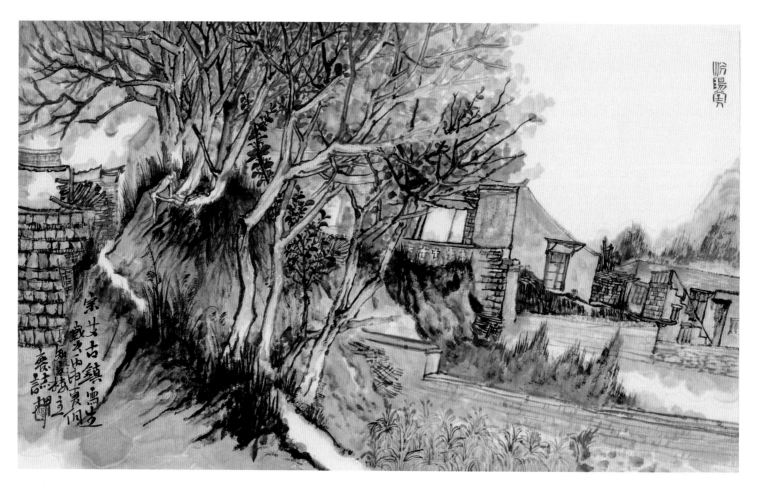

山西寿阳中艾写生

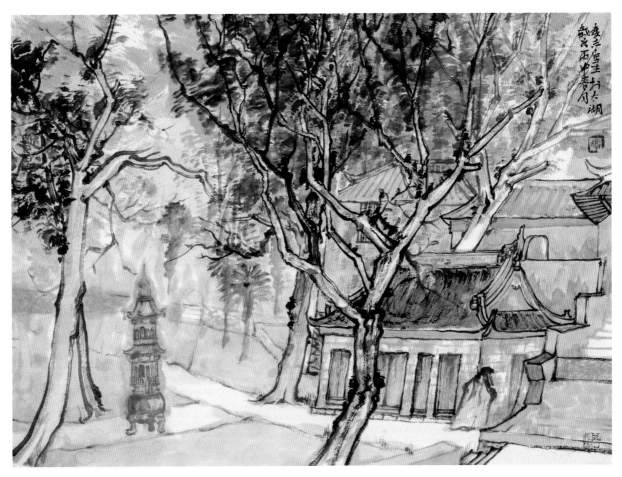

太湖写生

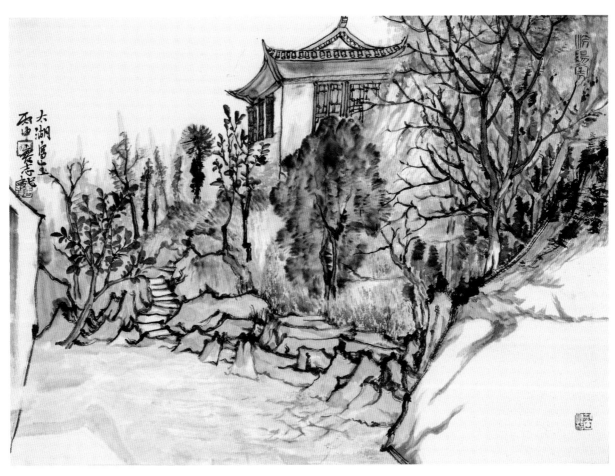

太湖写生

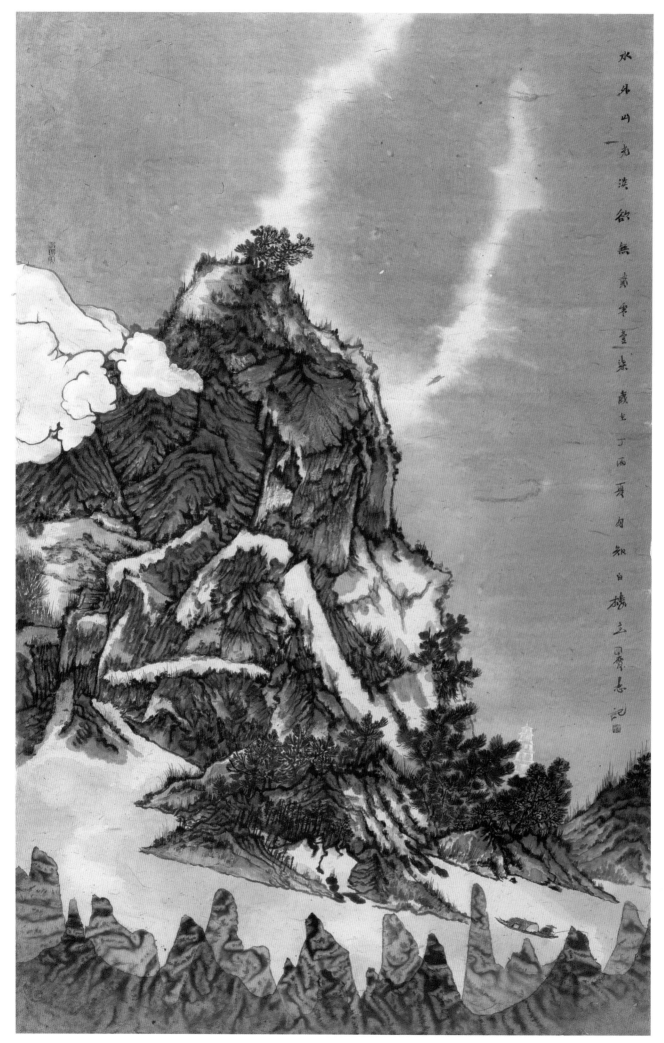

水外山光淡欲无

200×120cm　2017